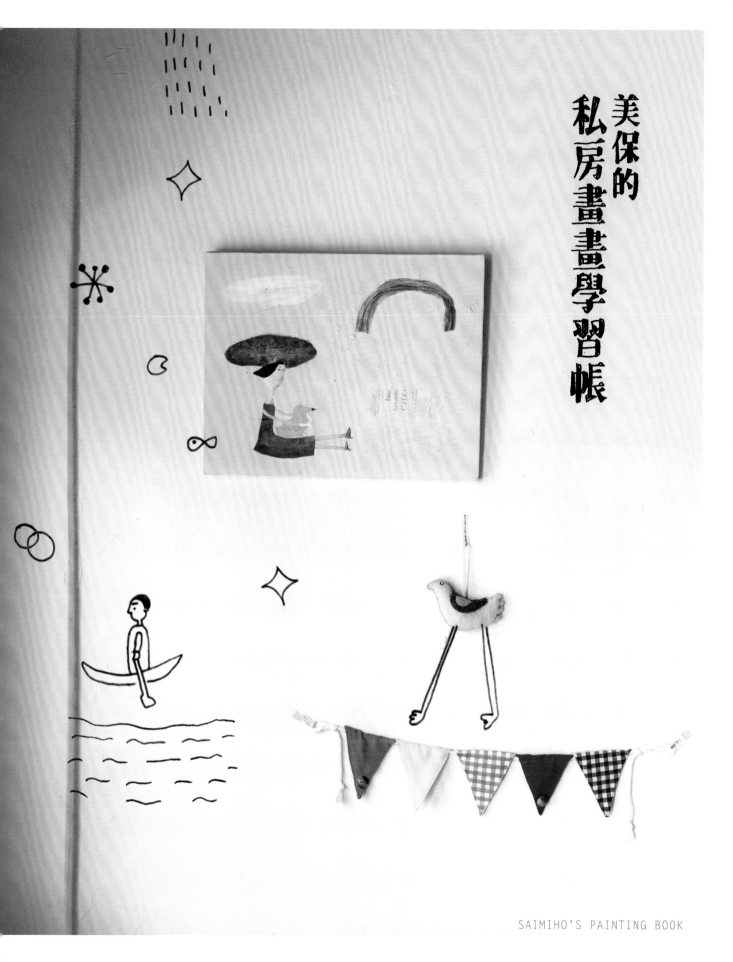

美保的
私房畫畫學習帳

CoNTeNTS

Episode 1— 安心 跟著畫！
可愛插畫小練習 x 3

Episode 2— 冒險 玩一玩！
有趣的畫畫小遊戲 x 7
*畫畫前的 check list

Episode 3─ 體驗 原來如此！
實驗性畫畫方案 ×10
＊畫畫前的check list

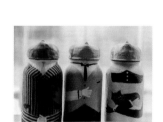

Episode 4─ 應用 太有成就感了！
超簡單插畫手作 ×3
＊動手前的check list

畫畫有很多種方法，卻沒有標準答案

　　畫畫對不同的人有著不同的意義。有些人認為它是生活的一部份，可以抒發壓力療癒情緒；有人以它維生、也有人把它當成生命的出口……。這世界裡頭的人們都畫畫，有時卻難以互相理解。舉個簡單的例子，有人不看著什麼來畫的話就會畫不出來，但有人卻是叫他照著什麼來畫反而畫不出來！教畫畫時也常遇到各式各樣的學生，有人一拿到紙和筆就自由奔放不受控制（可是老是畫得都差不多），也有人一旦沒有步驟圖就會說：「老師我不知道要怎麼畫……」。也許這跟所謂的天份有關，但是我卻比較喜歡說，這只是個性不同的關係。

　　畫得很寫實也許創造性不高，也是一種風格，做到極致也可以傳達很高的藝術性。畫得很像小孩的作品也許乍看之下看不到技術，有時卻很賞心悅目，讓人感受到一種難得的純真。美術界藝術界插畫界塗鴉界沒有誰低誰高，大家都喜歡畫畫，只是不同罷了。心才是最重要的！

　　學生裡美術底子深厚的也不少，畫裡卻很容易帶著包袱，我就會鼓勵他們要勇敢丟東西，才能找回初心，其實底子要用的時候還是可以找得回來，能收能放才能進階。至於白紙般的學生，要戰戰兢兢地給他們東西又不能讓他們定型，隨時都要提醒，教的畫法不是標準答案，可以累積經驗，但是也要給自己變化的空間。我認為老師的作用是引導學生走出自己的框框，領略在畫畫中前進的快樂。

　　因此本書為同樣喜愛畫畫，但是不太相同的人們精心準備了4段循序漸進的Episode，內容一部份是在我遠流講堂授課時的教案。我的背景半設計半美術，沒有教育美術的學歷，因此我只能用一路上各種老師教的、書本雜誌上覺得受用的、自己舉一反三發明的，還有當初在日本，用盡各種方法，一直畫畫一直畫畫的經驗……以及對畫畫的熱情和設身處地的同理心，來執行教畫畫這件事。教法畫法也許都不正宗，也不完全是原創，但都是經過消化和整理出來的，而且因為自己畫畫其實非常隨興，所以其實這本書真的是讓我傷神了很長的時間……。

　　這樣一本寫起來意外地不輕鬆的輕鬆畫畫書，希冀可以打破某些制式的疆界。也許有人認為畫畫還是有對有錯，美保也不敢說自己都是對的！因此本書命名中夾著「私房」二字，表示它本來就沒有成為標準答案的意圖！只是如果讀者願意抱持著開放的態度來參考各種畫法，理解並實際嘗試了之後，有了自己的新發現，並開始有動力和方向去找尋自己的答案。那麼它的任務便算達成了！

蔡美保
SAIMIHO

美保の作品秀

下方的作品說明排列由左至右，都是美保半立體的插畫+手作的作品。有的是先縫在畫布上再畫畫，有的是畫好了再縫製。

變成回憶的回憶製造機 2013
F0畫布、壓克力、手縫等複合媒材

插畫S 2013
厚紙板、鉛筆、拼貼等複合媒材

5:00am. 2013
F6畫布、壓克力、手縫等複合媒材

小島先生 2014
壓克力、手縫等複合媒材

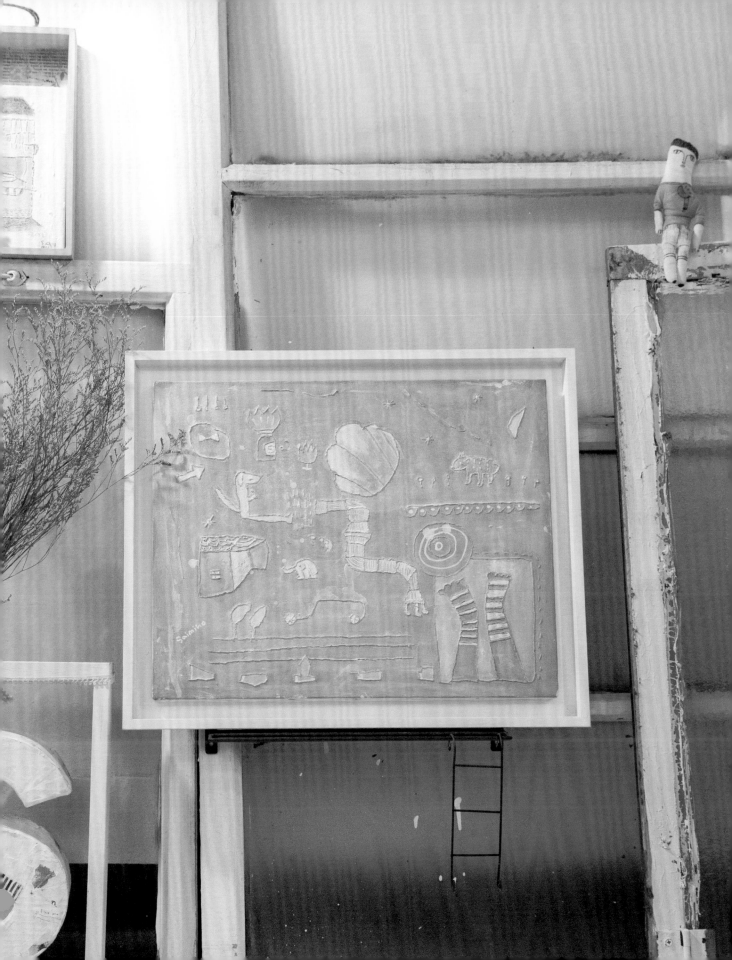

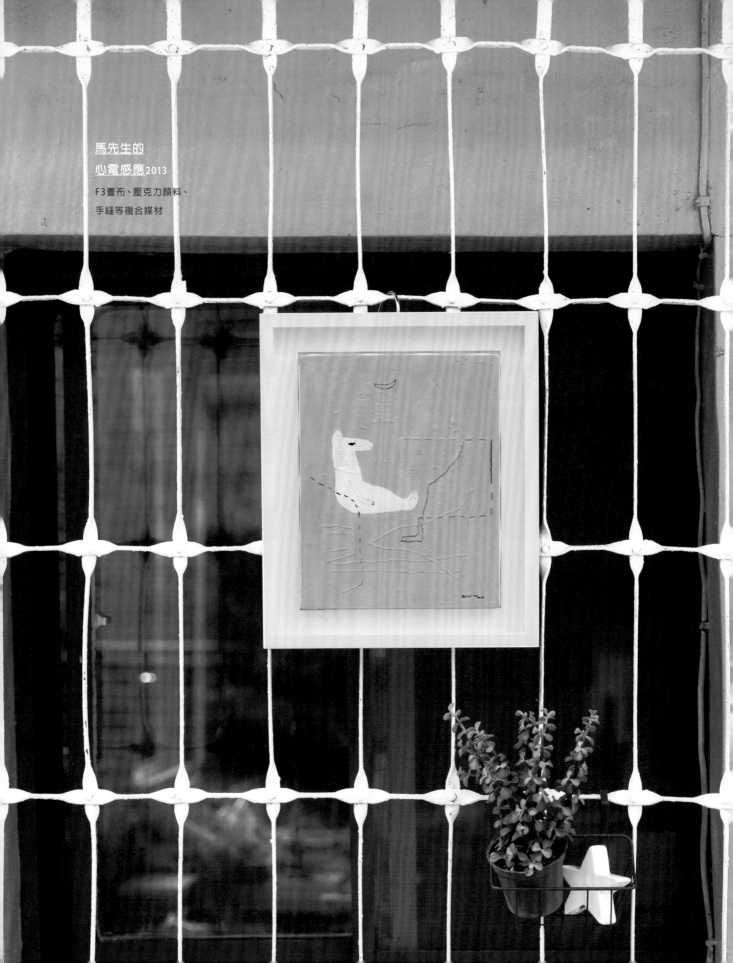

馬先生的
心電感應 2013
F3畫布、壓克力顏料、
手縫等複合媒材

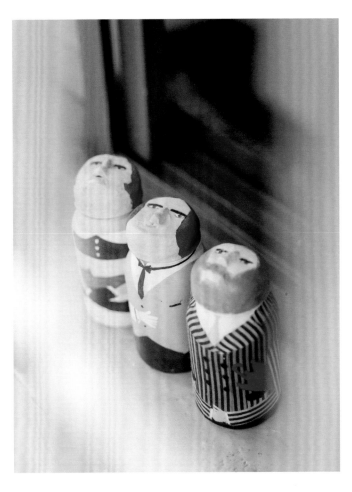

欧洲三人組 2012
玻璃瓶、壓克力顏料、拼貼等複合媒材

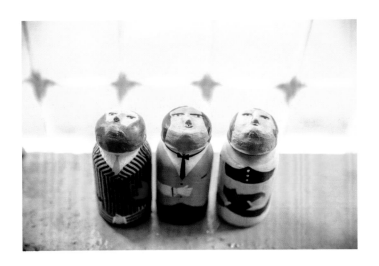

歐州三人組眼神深邃，永遠穿戴整齊，品味良好。

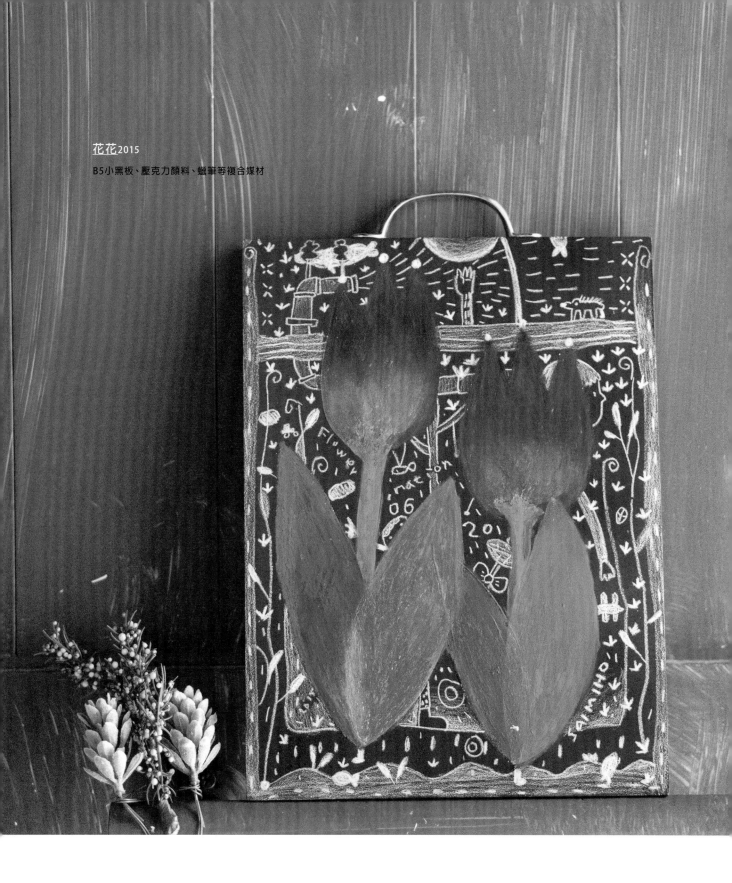

花花2015
B5小黑板、壓克力顏料、蠟筆等複合媒材

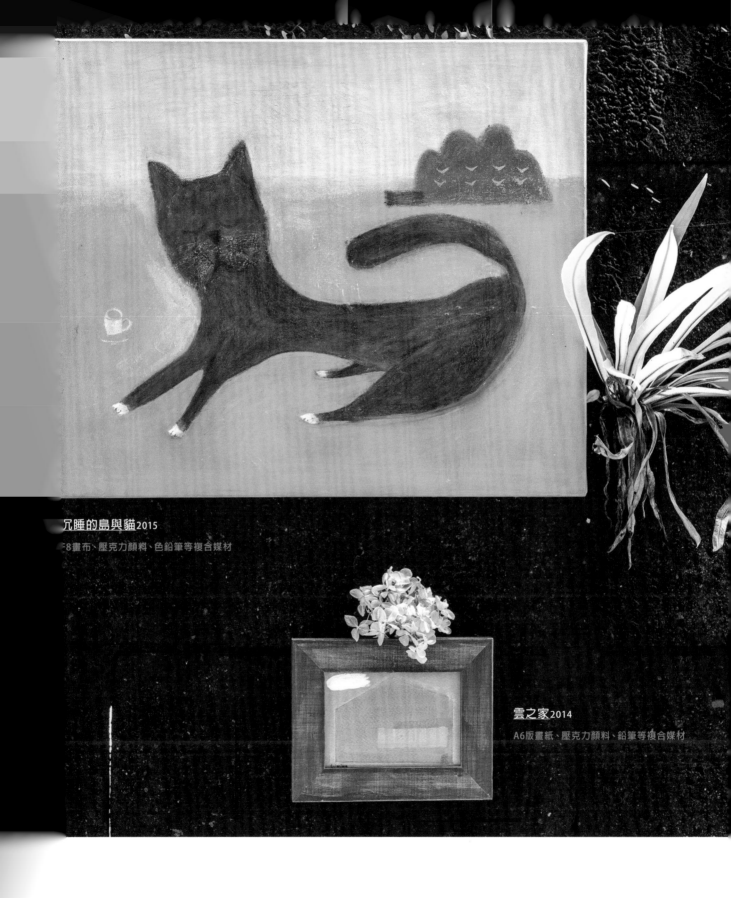

冗睡的島與貓 2015
F8畫布、壓克力顏料、色鉛筆等複合媒材

雲之家 2014
A6版畫紙、壓克力顏料、鉛筆等複合媒材

窗 2015
F0畫布、壓克力顏料、手縫等複合媒材

海裡的窗戶，比房子還大，不受天
空的拘束，風一來就跳舞。

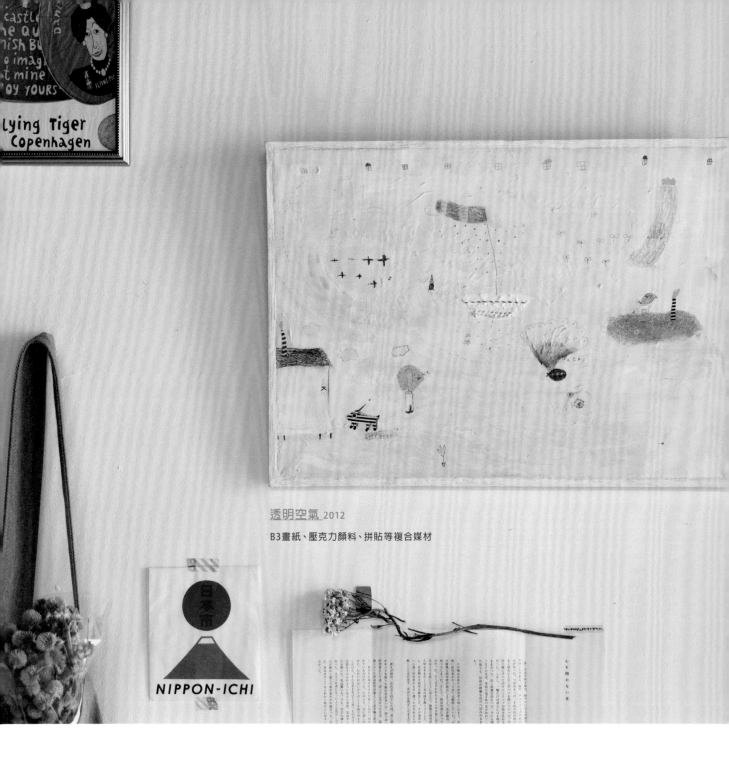

透明空氣 2012

B3畫紙、壓克力顏料、拼貼等複合媒材

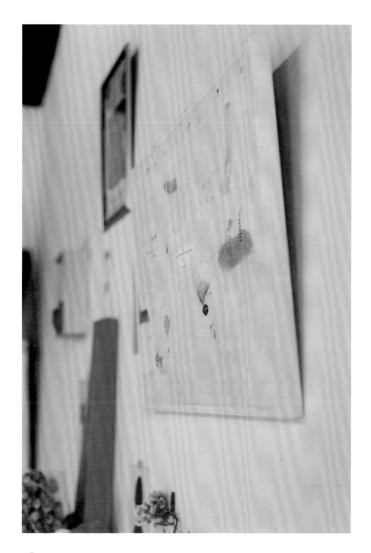

美保工作室裡的牆面，喜歡放一些讓自己有靈感的作品，還有平常收集的印刷品、小擺飾等等。

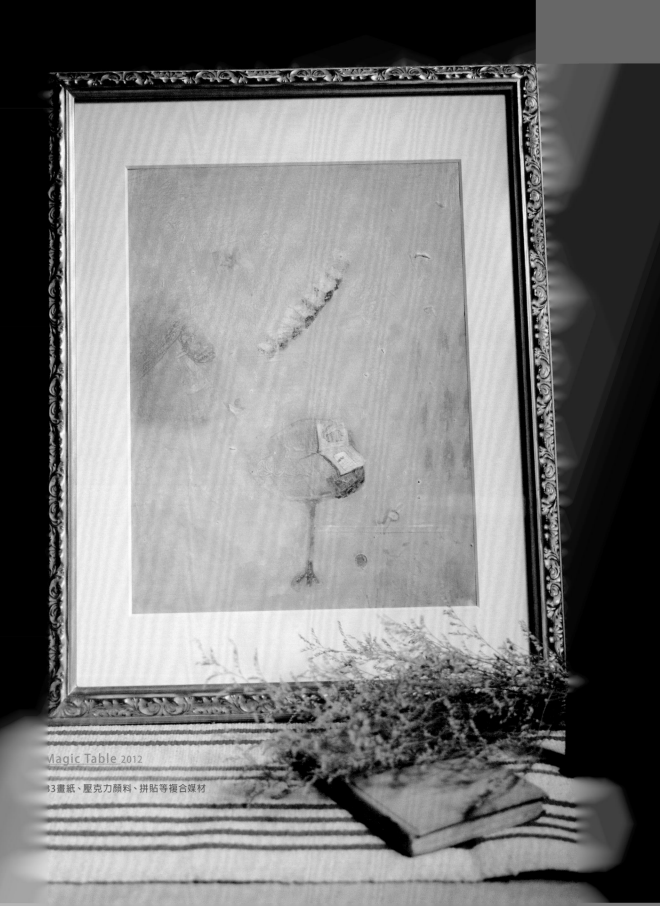

Magic Table 2012

83畫紙、壓克力顏料、拼貼等複合媒材

水草屋女孩小掛飾 2015
飛機木、壓克力顏料等複合媒材

愛之樹 2013

F8畫布、壓克力顏料、拼貼等複合媒材

😊 獅子穿上了潛水衣，到世界的盡頭
去尋找宇宙最強的力量。

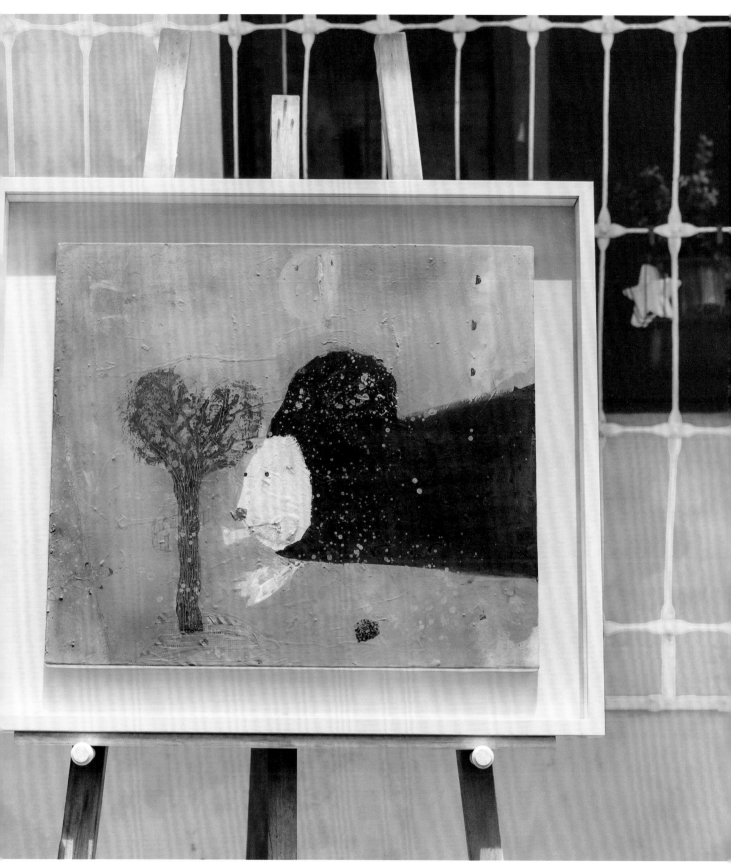

美保の私房工具

一支筆、一個新顏料
或許就改變了你的畫畫世界！

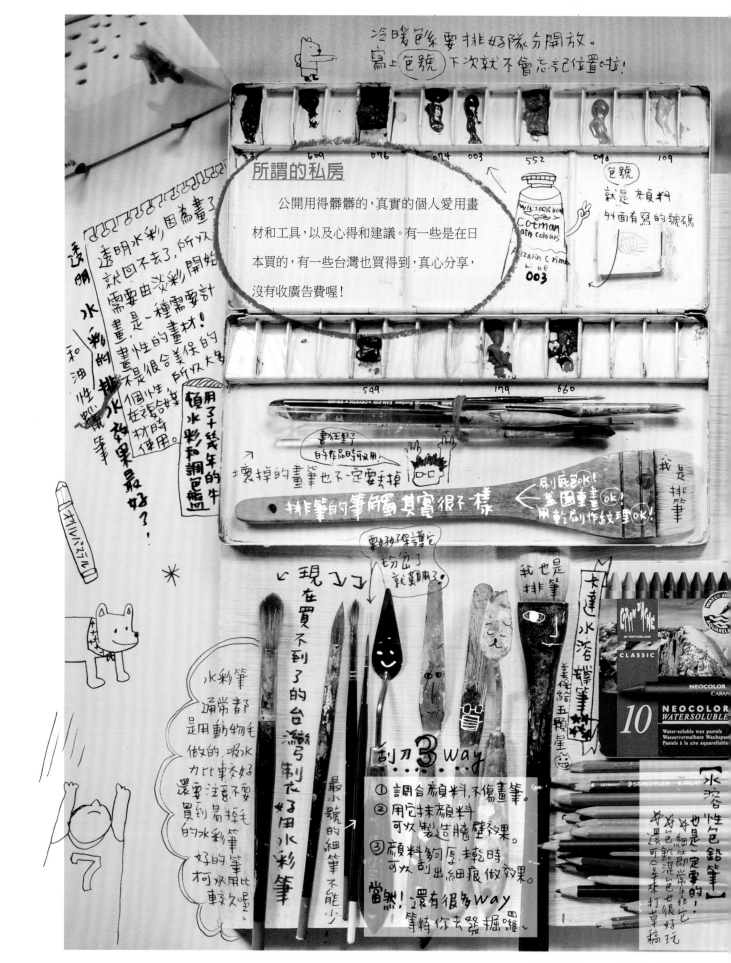

冷暖色系要排好隊分開放。
寫上 色號 下次就不會忘記位置啦!

所謂的私房

公開用得髒髒的,真實的個人愛用畫材和工具,以及心得和建議。有一些是在日本買的,有一些台灣也買得到,真心分享,沒有收廣告費喔!

色號
就是 顏料
外面有寫的號碼

WINSOR & NEWTON
Cotman
data colours
Alizarin Crimson
hue
003

透明水彩的排列 和油性的不一樣 水彩筆

透明水彩因為畫了就回不去了,所以需要由淡彩開始畫,是一種需要計畫性的畫材!

畫筆是很合美保的,個人生在複合材料時使用。

用了十幾年的牛頓水彩和調色盤!

↗ 壞掉的畫筆也不一定要丟掉

畫狂野的作品時使用

排筆的筆刷其實很不樣

要好好保護它 分叉了就要轉了!

我是排筆

刷底色 OK!
蓋圖重畫 OK!
用乾刷作紋理 OK!

現在買不到了的台灣製衣好用水彩筆

水彩筆通常都是用動物毛做的,吸水力比較好還要注意不要買到易掉毛的水彩筆,好的水彩筆柯林用比較久喔。

最小號的細筆不能少

我也是排筆

美保給五顆星

卡達水溶蠟筆

CARAN D'ACHE
OF SWITZERLAND
CLASSIC
NEOCOLOR
CARAN
10
NEOCOLOR
WATERSOLUBLE
Water-soluble wax pastels
Wasservermalbare Wachspaste
Pastels à la cire aquarellable

刮刀 3 way
① 調合顏料,不傷畫筆。
② 用它抹顏料可以製造牆壁效果。
③ 顏料夠厚,乾時可以刮出細痕做效果。

當然!還有很多 way 等待你去發掘囉。

STAEDTLER KARAT

水溶性色鉛筆
也是一定要的!
好色細好即常生非它好色鉛混色也很好玩
還可以拿來打草稿喔

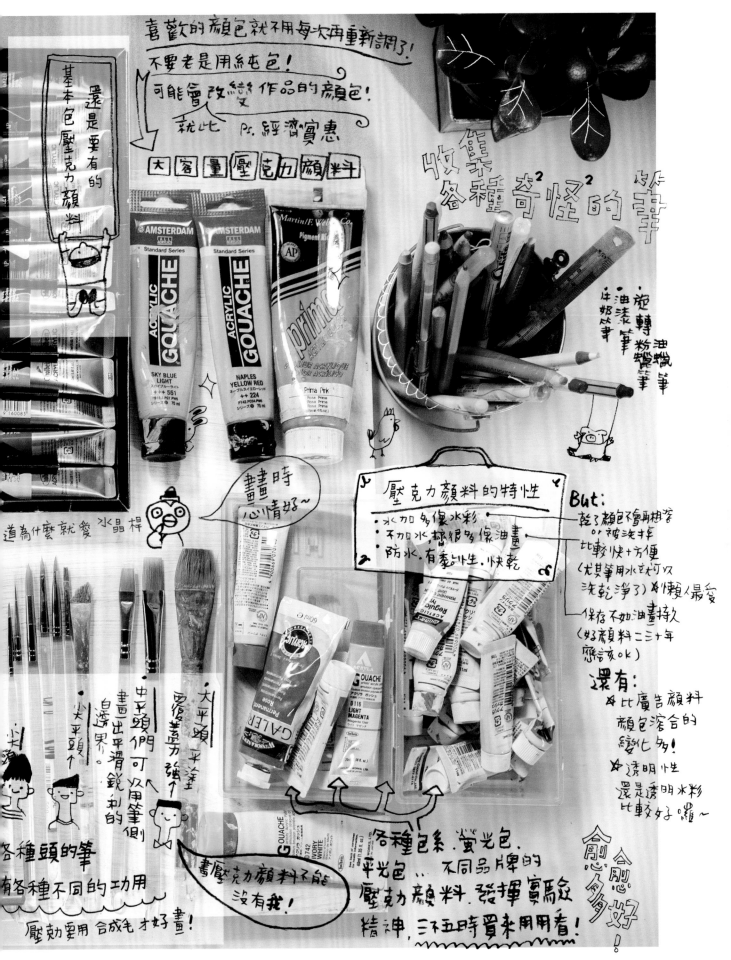

→ 顏料常常
卡在這裡

一個 小小調色陶盤就夠了！

壓克力因為顏色乾了就無法
使用了！（不像水彩可以擠好幾年待用）
所以畫法也要隨之應變，台灣的學生
大多習慣一個物體一個物體畫，而美保
推薦大家可以試試「一個顏色一
個顏色畫」。意思就是，調好了一個顏
色之後就把畫作裡需要這個顏色的地方
都上好顏色，還是有剩顏料的話就
塗在這裡　有調錯顏色的顏料不要硬用
也不要浪費，也塗這裡

所以這裡
的弧度可以
把壓克力顏料
推回筆尖，
或調色盤裡

不要用的
顏色就趕快
把它處理掉，
才能換新的！

亂塗的層次
會是下一幅作品的
靈感來源
或基底紋理　也說不定

〈隨時準備一塊調色畫布！〉

有的時候
畫畫是為了下一幅畫
不要害怕失敗，
不然就無法前進了！

壓克力多彩多姿的輔助材!

基底塗料
補充包
因為用量大
買補充包
比較環
保!

也有
黑的!

好像只
有日本的牌
子有加
顆粒。

■特多朱コカ能輔助材

好貴的
白色基底塗料
有顆粒粗細
美保買得M最好用!

有畫想要畫在玻璃上
時可以加的、
想要畫在布上時加的
還有讓顏料有光澤的
沒光澤的、變快乾或
慢乾的、增厚的……非常多變化

GLASS PRIMER
ガラスに描くときの
ガラスプライマー

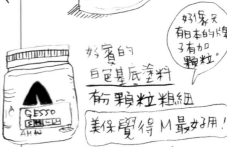
在畫壓克力顏料之前.用排筆
沾水稍加稀釋.塗滿一層
GESSO 可以

① 加強紙張的
厚度.保存性.
還有紋理

② 顆粒可以
咬住鉛筆炭粉.
壓克力顏料.
讓作品不易退色

③ 畫壞了再蓋過
去就好了!不用
再買新的紙或畫布

台灣可進口的種類沒有很多!
所以去日本時可以買來玩玩看。🇯🇵

Liquitex
ACRYLIC
絵具の粘度
かたくなる
メディウム
ソキジック

在台灣也可以
請美術社
訂做。

日本有賣各種尺寸的大小畫板。

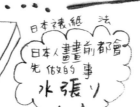
パネル
Panel
未製作的

日本裱紙法
日本人畫前都會
先做的事
水張り

STEP1 先把畫板用排筆沾溼
STEP2 把紙張放上畫板.也將
其正反面刷溼
STEP3 趁紙張溼潤擴張(稍微變大張)
的時候.沿著畫板的邊角
折好
STEP4 在畫板側邊用訂書機訂好待乾即可

裱好塗
GESSO
更好

安心 跟著畫！

也許對有些人來說，畫畫是信手拈來的事
有些人卻不知該從何開始？
但這不一定表示，後者就是不會畫畫的人
有時候是謹慎的個性使然、沒有信心、又或不習慣畫畫
但其實，想畫畫的心情是一樣的！
這時只需要有個安心又循序漸進的「開始」
打通了不安的第一步
就會發現，畫畫是件多麼快樂的事情喔！

可 愛 插 畫 小 練 習

x3

描描樂，畫上去就對了！

安心地訓練自己對線條、造型的記憶。

在淡色線上直接描上鉛筆線條 ▶	利用剛剛描繪的手感記憶，再畫一次

在淡色線上直接描上鉛筆線條	利用剛剛描繪的手感記憶，再畫一次

一步一步來，動物大集合！

只要一些小訣竅，我也能畫出可愛動物！

國字臉垂耳狗

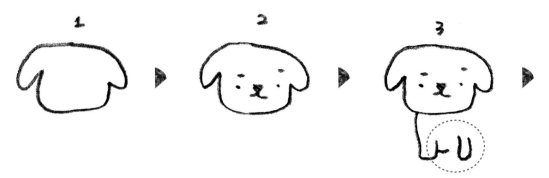

先把狗狗的大頭型
狀畫出來（垂垂的耳
朵是重點）

再畫上憨憨的五官
（雙眼和鼻子在同一
基準線上可提高萌
度！）

往下畫身體，先畫前
腳（這時要預留一點
後腳的空間）

優雅小貓咪

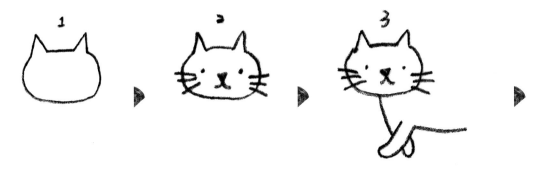

先畫貓咪的頭（貓咪
的特徵是三角形又
挺立的耳朵）

再畫上五官（鬍鬚一
畫上去，貓臉立刻出
現！）

接著畫貓咪優雅交
錯的前腳

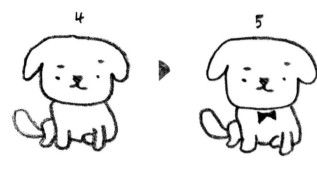

4 畫上漂撇的後腳和
尾巴

5 最後點綴一個領結，
完成！

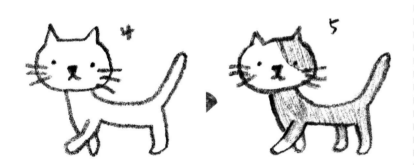

4 往右拉出線條，畫出
貓咪苗條神氣的側
半身（高高的尾巴是
重點！）

5 補上背面的後腳，用
鉛筆輕輕為貓咪塗
上花色（手和腳的尾
端要留白喔！）

無辜胖胖熊

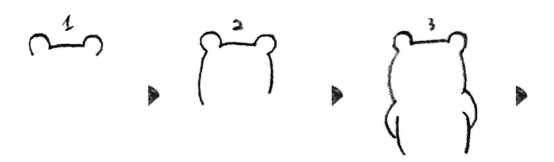

先畫熊的耳朵（圓圓的小耳朵是熊的特徵）

再把線條往下接，一張大臉就出現了！

熊還有一個特徵是沒脖子，所以請直接往下畫雙手和大肚子

青蛙先生

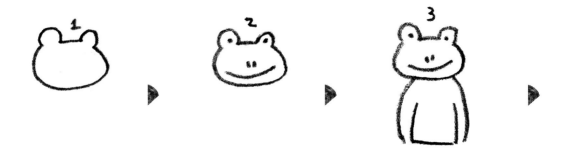

先畫青蛙的頭（又大又凸的眼睛是青蛙的特徵）

畫上青蛙的五官（青蛙還有一個特徵是大嘴！）

往下畫擬人的身體，先畫上半身

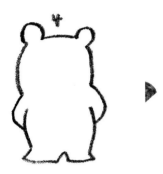

肚子下面接上兩隻
短短的肥腿

最後畫上無辜八字
眉等五官，還有耳
窩、肚臍眼，就完成
囉！(注意熊的鼻子
要稍微畫大一點)

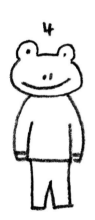

接著畫下半身，補上
小手和小腳

畫上衣服的領口和
釦子，完成！

PRACTICE 03

共同創作，快來接力畫畫吧！

特別適合對「無中生有」和「空白」有障礙的朋友。

美保已經先幫您畫好一半了，
接下來題目不限，沒有正確答案，請盡情揮灑創意吧！

 Tool

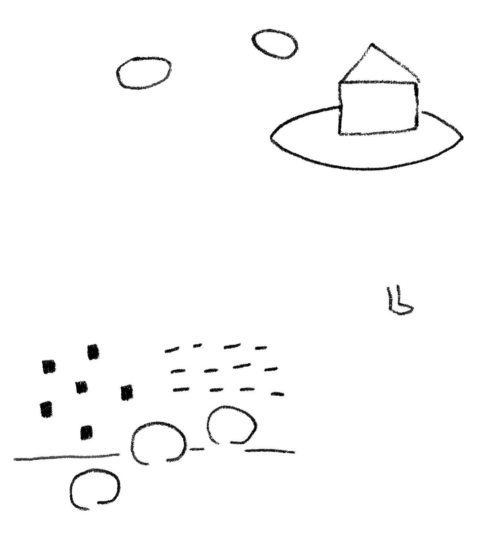

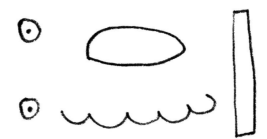

episode
1 2 3 4

冒險 玩一玩！

如果放一支畫筆在桌上，0-3歲的小孩會拿起來「玩它」，
也許畫在自己的臉上，也許有其他更有創意的「玩法」

如果大人不會對著看不懂的畫搖頭、
如果沒有人會罵你亂畫、沒有打分數、沒有比賽……

完全沒有必要不安和害怕，就放手玩一玩吧！
遊戲嘛，開心就好了！

有趣的畫畫小遊戲 x7

為了喚醒每個人無限的創造力，以及預防先入為主，此部份沒有步驟示範圖片。但是也沒有所謂的標準答案，所以不用不安和緊張喔！

畫畫前的 *Check List*

- ☐ 不管有無繪畫基礎的人都請暫時忘記原本的習慣與學習過的知識
- ☐ 準備很多張紙，告訴自己請盡情畫壞，反正再畫新的也沒關係
- ☐ 將使用的工具準備在伸手可及的地方，保持舒適便捷的畫畫環境
- ☐ 想留白的時候就留白，不一定都要塗得滿滿的
- ☐ 請跟著步驟開始畫畫吧，先把步驟看完了再畫效果會打折喔

畫畫放鬆操

放下負擔，從畫畫中感受自由的第一步

 Tool

用手邊有的紙筆工具即可，建議使用顏色豐富，需要水份的畫材。可同時搭配使用簡單的複合媒材或不同種類的紙張，例如蠟筆、水彩、以及厚紙板。

STEP 1 閉上眼睛，肩膀放鬆，動動手腳，轉轉頭。

STEP 2 想像自己身在草原、宇宙等最自在的狀態。

STEP 3 睜開眼睛，不要去想要畫什麼，感受自己單純想要塗抹畫畫的衝勁。

STEP 4 每一支筆都拿起來畫畫看，輕輕畫、用力畫，用點的、用轉的、用滴的，由下往上畫，由不同角度都可以試試看。也可以移動畫紙。

STEP 5 試著使用不同的顏色，並使之上下交錯覆蓋在一起。

STEP 6 也可以使用一些不同的工具，用尺刮出線條，用手抹開混色，都可以玩玩看。

 畫到一半不喜歡的話，可以試著整面塗蓋上單一的顏色，這個動作有整理畫面和思緒的功能喔！

 想停手的時候就停手吧！不管完成的畫作喜不喜歡，建議都把它留著。可以當成單幅作品，也可以當成下一張作品的背景，又也許哪一天會為您帶來意想不到的靈感喔！

無所為而為地畫畫，讓大腦休息解壓。同時間其實身體和手已經開始在累積和記憶畫畫的感覺了喔！

GAME 02

聽畫

五感共用的想像力 ♫ ♪

 Tool

用鉛筆即可，想要和GAME1一樣，使用不同的媒材亦可。但是請注意不要使用橡皮擦喔！

STEP 1 請依以下線索依序畫出一隻原創的怪物。和小朋友一起畫畫時則建議先講一個故事引導，例如有一天有人在海邊看到了一頭怪物，但是怪物跑得很快，沒有人來得及拍下照片，於是只好請目擊者描述記憶中怪物的特徵，而現在我們要把牠畫下來囉！

STEP 2 請先從腳畫起，這頭怪物有兩隻小小的腳，而且腳上有蹄。

STEP 3 怪物有對大屁股，牠的脖子居然是三角形。

STEP 4 牠的頭長得很奇怪，鼻子又尖又長。

STEP 5 牠的下巴圓圓的，頭髮像公獅子的毛呈爆炸狀。

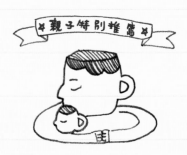

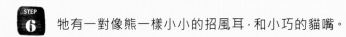

STEP 6 牠有一對像熊一樣小小的招風耳，和小巧的貓嘴。

STEP 7 怪物好像沒睡飽，牠的黑眼圈很重很重。

STEP 8 怪物有一隻大手，牠輕易地舉起一艘帆船消失在海平線裡了。

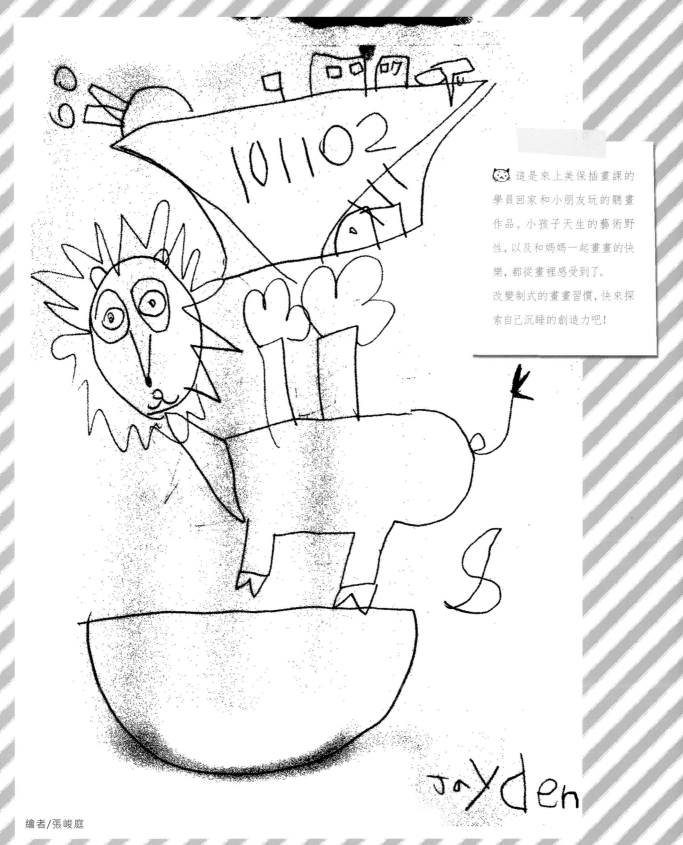

101102

這是來上美保插畫課的學員回家和小朋友玩的聽畫作品。小孩子天生的藝術野性,以及和媽媽一起畫畫的快樂,都從畫裡感受到了。
改變制式的畫畫習慣,快來探索自己沉睡的創造力吧!

繪者/張峻庭

音樂作畫

訓練與放任你的感性

用手邊有的工具即可,建議搭配使用顏色豐富和多樣化的畫材顏料,例如水溶色鉛筆或蠟筆、水彩壓克力顏料等等。

STEP 1 找一首喜歡的外國樂曲播放,注意請先不要查閱歌名或歌詞內容。

STEP 2 跟著旋律和節奏隨意作畫,將感受到的氣氛、情感或情緒用形狀、線條或顏色表現出來,抽象具象都無妨。

STEP 3 大致完成後,先把畫放一旁待乾。

STEP 4 這時候就是要來做功課的時候了!請試著去了解歌詞的內容(使用翻譯軟體或搜尋該歌曲的中文歌詞都可以)。

 STEP 5 了解歌詞之後相信會有不同的感受。請再以歌曲名為主題,將以「改造」或者是「加強」來讓作品更完整。

藉著感性投入、暫時抽離用理性理解的畫畫過程,可以探索和磨練自己。另外二段式拉長畫畫時間,也會發現顏料乾燥程度的不同隨之相應的多變化學效果,以及訓練自己處理半完成畫面的敏銳度。

是不是常常畫到一半
覺得哪裡怪怪的?!
但是又說不上來....
又或者老是卡住無法滿意?

其實「投入」會讓人變得無法客觀是人之常情,
這時候可以暫時休息做別的事情、
讓心情轉換和抽離一下
請求別人的意見也是不錯的方法!
只要一直畫下去,就一定會有所進步的喔!

大丈夫!!

印象四格插畫

記憶、觀察與創造的小遊戲

用鉛筆等可快速畫出清楚線條的工具即可。另外為了練習隨興作畫能力,請不要使用橡皮擦喔!

STEP 1　請不要動筆,好好觀察照片內的狗狗10秒鐘。

STEP 2　闔上這本書,在紙張上1/4的地方,憑剛才10秒鐘的觀察記憶描繪照片中的狗狗。

STEP 3　是不是發現自己少觀察了好多部份,沒關係!請再打開書觀察牠20秒鐘,然後闔上書,重新畫一隻新的。

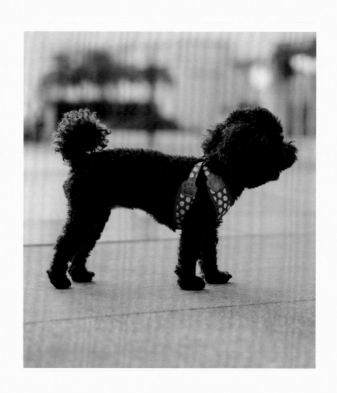

STEP 4 有沒有發現自己愈來愈能掌握動物的特徵了！還是愈畫愈發現，自己漏掉了好多細節呢?這一次不限制時間，請重新打開書本好好觀察後，再畫上第3隻狗狗。

STEP 5 最後，請一邊觀察照片中的狗狗一邊畫畫，完成第4隻小狗。

🐱 測驗自己的影像記憶能力，以及不小心就蹦出來的造型創造力。

通常記得最少細節畫出來的第一隻狗狗，反而線條會帶有一種笨拙可愛風，造型也會最富原創性！

這個練習法是如何發明的？

~~~~~~~~~~~~~~~~~~~~~~~~

從前美保還在日本念書的時候，有一天在電視看到志村動物園

突然就很想，把電視裡可愛的小柴犬給畫下來

但是等到要畫時，不是進廣告就是鏡頭轉到別處了

於是一陣忙亂之下，便出現了這4隻有點不一樣的小狗

發現了原來憑不是太好的記憶，畫出來的東西反而這麼有趣！

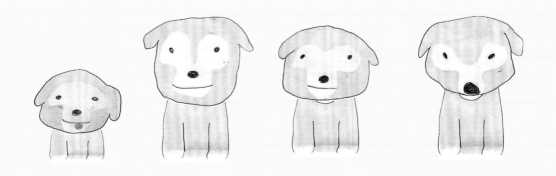

# GAME 05

## 翻轉畫

抽象與具象之間的轉變

### Tool

用手邊有的工具即可。建議搭配使用粗細不同的筆或多色彩的畫材顏料，例如軟芯蠟筆加油性細頭簽字筆。

**STEP 1** 請在紙張上任意畫出一些直線和一些虛線。

**STEP 2** 請畫出4至5個大小皆可的實心點點。

**STEP 3** 請畫出一個圓形、一個橢圓形和一個馬鈴薯形。

**STEP 4** 請隨意畫出一些曲線，波浪、內捲、勾勾狀都可以。

**STEP 5** 請畫出一些形狀、大小不限的方塊。

**STEP 6** 請翻轉紙張180度，然後試著把眼前的「抽象畫」給具象化 ( 即想辦法讓人一眼明白所繪為何物 )。

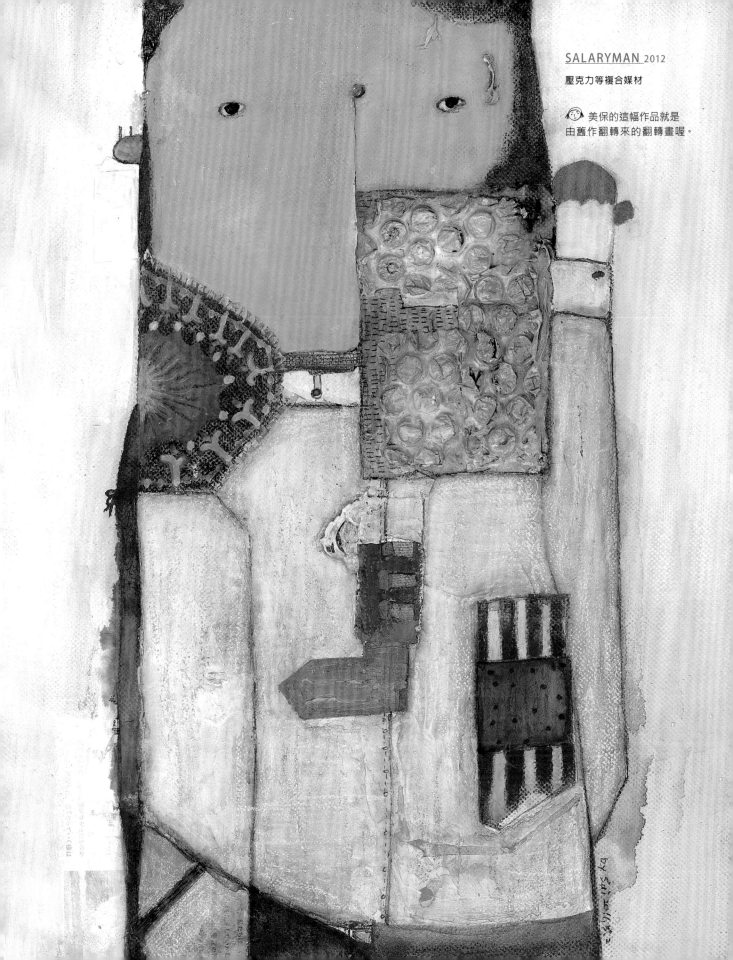

SALARYMAN 2012

壓克力等複合媒材

美保的這幅作品就是
由舊作翻轉來的翻轉畫喔。

# 雙手共用畫

給右腦一個機會畫畫吧！

 *Tool*

用4張紙和鉛筆等可以快速畫出清楚線條的工具即可。另外為練習隨興作畫能力，請盡量不要使用橡皮擦喔！

**STEP 1**　請觀察右圖的貓咪10秒，接著憑記憶用慣用的(右)手在第一張紙上畫下簡單線稿。

**STEP 2**　請用不慣用的(左)手，同樣憑10秒的記憶在第二張紙上完成新的貓咪速寫。

**STEP 3**　請用慣用的(右)手，邊看照片邊畫，在第三張紙上完成第3隻貓咪速寫。

**STEP 4**　請用不慣用的(左)手，邊看照片邊畫，在第最後一張紙上完成第4隻貓咪速寫。

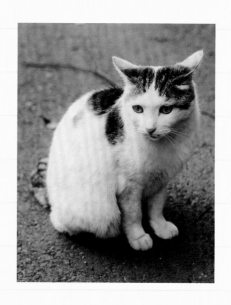

 **STEP 5** 觀察4隻貓咪不同的線條和個性，為牠們著上不同的顏色吧！

認識自己左右手不同的線條，和影像記憶能力。另外常用左手畫畫也可以幫助開發右腦的潛能喔！

通常用不習慣的（左）手畫出來的線條，有種難以言喻般的拙拙童趣，反而很有插畫感！

# 目不轉睛的盲畫

體驗真正的投入

### Tool

用壓克力顏料、油性筆或是油性蠟筆皆可。使用壓克力顏料的話建議可以先擠好適量的3種顏色備用,注意水份不要過多,這樣顏色才會比較飽合。

**STEP 1** 請找一張喜歡的人物照放在桌上或是牆上備用。

**STEP 2** 確認好紙張、顏料、畫筆等工具的位置。

**STEP 3** 目不轉睛地盯著照片,將注意力完全放在照片中的人物上。

**STEP 4** 在眼睛觀察的同時手也一起畫畫,注意不能低頭看著紙張喔!若是找不到工具或紙張的位置可以用眼角餘光偷瞄一下。

**STEP 5** 輪廓描繪完後就可以把注意力轉回畫上了,會發現因為錯開的線條,人物畫變得有些「半抽象」對吧,這就是我們想要的效果了。

 如果想繼續冒險的話,可以再度盯著照片盲畫完成作品,或者也可以把照片收起來,用感覺來繼續創作。兩種方法都可以實驗看看喔!

😺 當目不轉睛地盯著所繪之物時,會發現面對空白紙張的壓力也消失了。請從中仔細品嘗投入與自由所帶來的樂趣吧!

episode
1 2 ③ 4

# 體驗　原來如此！

是不是常常覺得
畫畫的時候計畫永遠趕不上變化！
腦中想像的畫面為何總像遙遠的彼岸老是到不了？……

這時候不如換一種想法
試試先畫了再想
又或者先從畫畫的過程中去感受各種顏料與紙張之間的化學變化
手指自然會記得各種驚喜與發現
從親身體驗中累積的資料庫
會是畫畫最大的寶藏！

實
驗
性
畫
畫
方
案

x10

dear!

這裡提供參考的10個畫畫方案,也許某些可以被稱之為技法,但是美保不希望它像公式一樣畫成制式化的作品,而是希望讀者實際練習過一次之後,可以從中舉一反三、去蕪存菁,找到並發展出屬於自己的畫畫方法。

## 畫畫前的 Check List

- [ ] 所有方案皆可交互變通活用,並非一案到底的制式技法步驟

- [ ] 請抱持著實驗精神探索最適合自己的畫畫方式,祝您有新的發現

- [ ] 建議先閱讀一遍,大致理解內容之後再開始畫畫,將會事半功倍!

# PROJECT
## 01

# 草稿轉印

從此之後下筆不再害怕

## Tool

HB鉛筆、細頭原子筆、描圖紙、圖畫紙或素描紙。

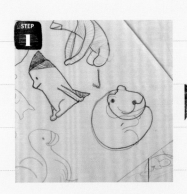

**STEP 1**

從一些平常累積的隨作草稿中選出其中喜歡的部份。

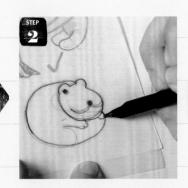

**STEP 2**

將描圖紙用紙膠帶固定住，以下方的草稿為基礎，用鉛筆再描繪一次輪廓線。這時可以好好地趁機整理一下草稿繁亂的線條，使之平滑、完整。

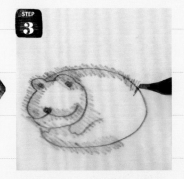

**STEP 3**

拆開紙膠帶，把描圖紙翻到背面，在看得到剛剛畫上鉛筆線條的地方反覆描繪，使鉛筆炭粉附著。*此處建議使用HB鉛筆，芯心軟硬適中，炭粉也較不易把紙張弄得髒髒的。

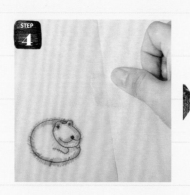

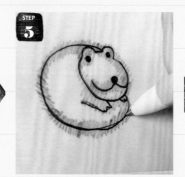

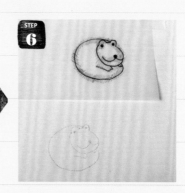

再把描圖紙翻過來，對好要轉印到畫紙的位置，用紙膠帶固定好。

用原子筆再描繪一次，將描圖紙背後的鉛筆炭粉轉印到畫紙上。*原子筆筆頭較硬，利於背面的炭粉轉印，而且因為和鉛筆顏色不同，才知道畫到了哪個部份。

取開紙膠帶與描圖紙，因為經過了2次的線條修飾，畫紙上的線條變得非常乾淨又細緻。

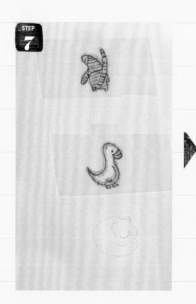

也可以轉印別的隨作，再把描圖紙剪開來拼湊畫面和構圖。

完成的草稿非常適合用清新的透明水彩上色喔。*上色詳見p77。

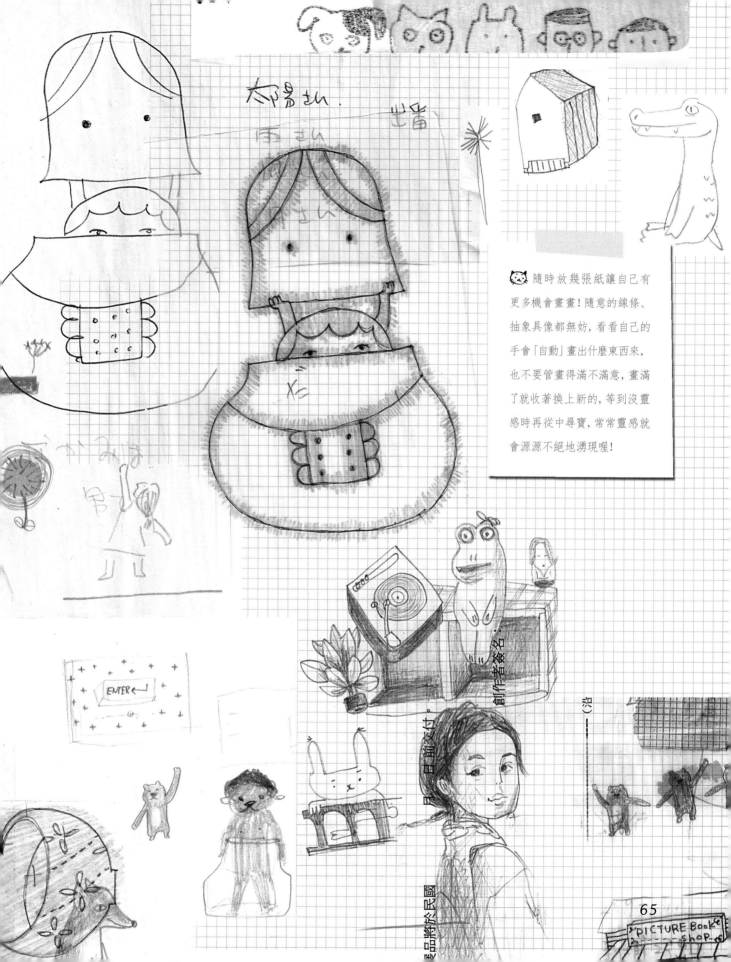

太陽神.

🐱 隨時放幾張紙讓自己有
更多機會畫畫! 隨意的線條、
抽象具像都無妨, 看看自己的
手會「自動」畫出什麼東西來,
也不要管畫得滿不滿意, 畫滿
了就收著換上新的, 等到沒靈
感時再從中尋寶, 常常靈感就
會源源不絕地湧現喔!

ENTER←

PICTURE BOOK shop

美保的隨作們。有的是教學用的示範作品，有的是上課發呆時的產物，還有摸索畫風的小練習......。講義、宣傳單、報紙、草稿紙背面，畫起來都有不同的感覺，收集起來也是一種生活的記錄喔！

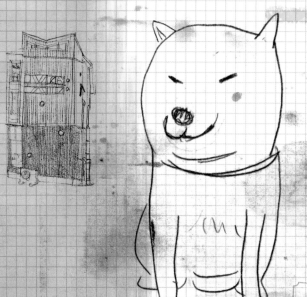

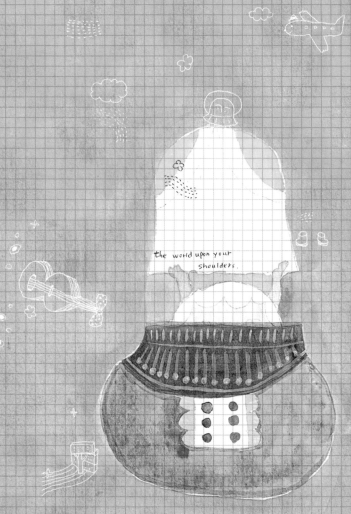

# PROJECT 02

## 點點成線

簡單畫風中的不簡單

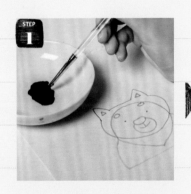

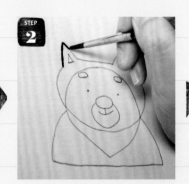

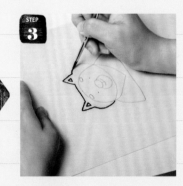

**STEP 1**

準備好底圖，調整顏料的濃度和水份比例，使之維持在畫起來覺得順滑的程度。

*水份太多顏色會太淡且無法完全覆蓋底圖線條，太濃稠或太乾會容易造成線條破碎。另外此畫法因為草稿線條會被顏料覆蓋住，所以不用草稿轉印法也沒關係喔！

**STEP 2**

為了維持線條的相同粗細，請集中注意力在筆尖，一小段一小段平均地將線條連接起來。

**STEP 3**

若遇到轉折或曲線轉彎的地方，可以移動紙張或改變姿勢，以自己覺得手順為主。

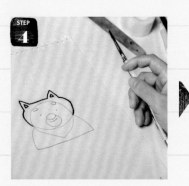 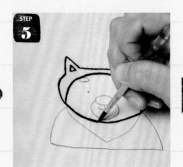 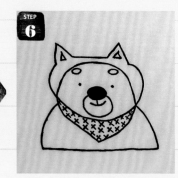

覺得自己快要沒有耐心或注意力無法集中的時候，趕快暫停休息一下，勉強可能會造成大錯！

粗細差太多的線條也可以重畫稍作修補。＊線條修補只能變粗不能變細，其他若有較細的線條也要記得一併修補加粗喔！

因為是手繪，線條粗細當然沒有辦法完全一致，但是靜下心來慢慢描繪的作品，就是會有種電繪無法取代的平靜又節制的溫度喔！

😺 享譽國際的米飛兔，所有的線稿都是用這樣的方法手繪的！另外帶點設計感的簡約畫風也特別適合用來繪製插畫 Logo。

# 版畫繪本風

原來很多繪本都是這樣畫的！

## Tool

一支淺色水溶色鉛筆、壓克力顏料和與其配合的畫具，畫筆建議使用合成毛平塗筆。紙張則以磅數重和紙面粗糙、富材質感的美術紙(例如法國Arches阿契斯水彩紙)或畫布為佳。

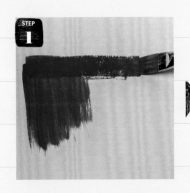

使用咖啡色或其他中間色，為要畫的部份塗上一層底色。
*黃色系是好搭配的底色，綠色系是最困難的了!因此除非特殊需要，不建議使用綠色系當底色喔!

底色色塊畫好後，用吹風機吹乾紙張或放置至自然風乾。

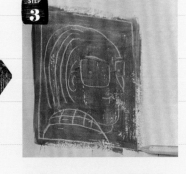

用淺色水溶色鉛筆輕輕畫上草稿。*畫錯的地方，可塗上少許清水，再用吸水布按壓即可去掉，不用擔心。但是要小心不要用太多水，否則修正的筆跡會畫不太上去!或者也可以運用方案1的草稿轉印法，就不怕畫錯囉!

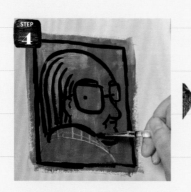

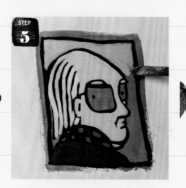

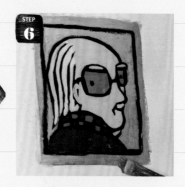

用黑色或深色描繪輪廓線，此時不用在意線條的粗細變化，快速地完成。

接下來就是為每一個區塊填上顏色了。注意填色時請試著讓顏料濃稠到有點難塗的狀態，效果會更好！

也可以重覆疊色填色，或修補輪廓線。＊只要修補了輪廓線，就也要記得再補一下填色的色塊喔！

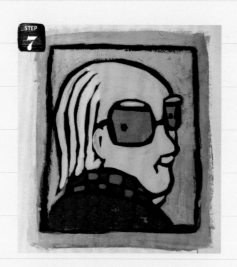

後來覆蓋上的顏料會修飾輪廓線，以及色塊中隱約透出的底色，看起來就會有版畫的效果了！

＊

這種畫法，顏料濃度和覆蓋力是很大的重點，但是通常不太會失敗，也可以輕易用配色創作出帶有歐洲風的作品。

# PROJECT 04

# 水份大作戰之自然漸層

## 小清新流派可愛畫風

## Tool

建議使用透明水彩,以及日本水彩紙。

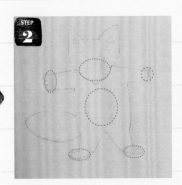

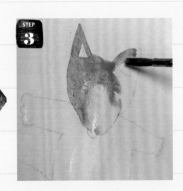

準備一份轉印好的動物草稿。

請在紅色圈圈的地方塗上一層清水。

趁水份還沒乾的時候,為其他部份上色,塗到與清水交接處就會出現漸層。

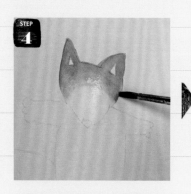

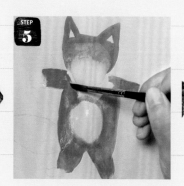

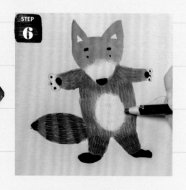

若漸層不滿意可用畫筆順一下
水份和顏色。請注意水份不夠
的話漸層會不自然，所以要把
握時間，或是重覆塗上清水保
持濕度。

不需要漸層的接合處 ( 例如頭
接身體的地方 ) 一定要等兩側
的其中一側乾了之後，再上另
一側的顏色。

等顏料的水份都乾燥了之後，
再補上其他細節即可。

 這種畫法可以應用在許
多插畫上。接下來的2頁是美
保用此畫法畫的動物和幾何
插畫，再加以設計而成的包裝
紙！

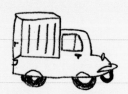

# PROJECT 05

## 水份大作戰之魔幻漸層

大膽用色暢遊魔幻世界

### Tool

水彩或不透明水彩、日本水彩紙或法國阿契斯水彩紙。

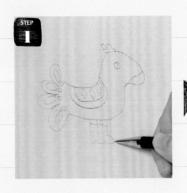

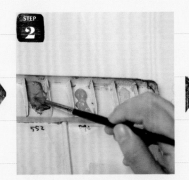

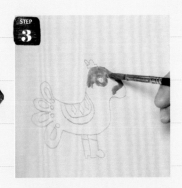

**準備好草稿線稿。**＊因為將會使用比較飽合的顏色來覆蓋線稿，所以草稿也可以直接畫在紙上，不用轉印也沒有關係。

**調製顏料適中的濃度。**＊水份太多顏色飽合度和覆蓋性會不夠，水份太少顏料濃稠漸層效果會不彰，請調整至顏料好推、表面有水份光澤的程度即可。

**下筆之後先描邊界線，**再用畫筆把顏料和水份往內以及往下延展。

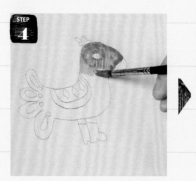

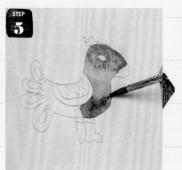

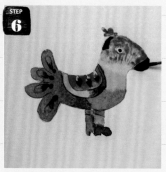

趁色塊末端水份未乾的時候，
筆尖再沾一點別的顏料和水
份調合，再往下畫。*這裡在本
來的咖啡色加上了一點黃色。

接著可以選澤沾一點彩度和
對比大的顏色，用同樣的方法
和濃度上色。

注意非漸層的接合處一樣要
等分界兩側的一側乾了才能
上另一側的顏色，還有黑色最
好最後使用。

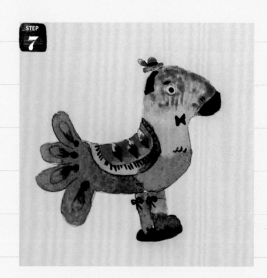

色彩分明的漸層把畫作變得魔幻了！乾燥之
後再用小號水彩筆增加一些細節就完成囉！

在顏色的選擇上可以盡量
地大膽玩耍，使用對比強烈或
差別愈大的顏色，作品也會愈
有張力喔！但是也要小心畫面
太花和注意整體的平衡感，建
議可以先放寬心全部上完色，
等顏料乾了之後再來調整，不
滿意的地方也可以覆蓋上新的
顏色。

# 日式情懷文藝風

纖細的顏料沉澱+色彩收斂=氣質畫風

 *Tool*

壓克力顏料、透明或不透明水彩皆可(透明水彩的效果較明顯)。另外請準備棉花棒或衛生紙還有尖頭畫筆。紙張則建議選用吸水性佳和表面富紋路、具有材質感的紙張,例如法國阿契斯水彩紙或日本水彩紙。

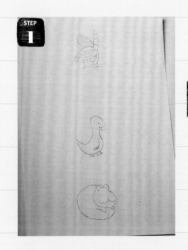

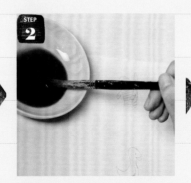

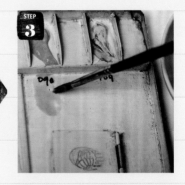

將草稿轉印至畫畫要用的紙張上。

使用咖啡色加藍色、綠色等2種以上的對比色或濁色,調製足量的「半透明」灰色待用。

調製要下筆的顏色時,顏料濃度大概維持在水份稍多、飽合度下降,有一點點透明的狀態。

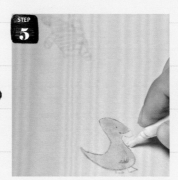

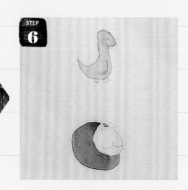

塗上所有的顏色前都沾一點step2調製好的灰色，稍加混色再下筆。*step2調製待用灰色的時候，使用愈多顏色來調愈好，這樣顏料中的色粒就愈多，等一下的沉澱效果就會愈好。其中尤其以牛頓牌的透明水彩效果最明顯。

如果有不小心塗超出線稿的部份，則趁水份未乾前馬上用棉花棒或搓尖的衛生紙擦掉。

色塊交接處因為要等乾了才能畫另一個色塊來接合，所以可以先留白喔。

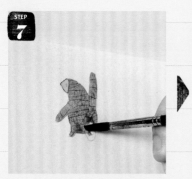

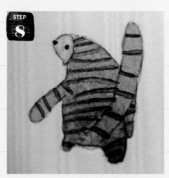

看畫面中哪裡的色塊乾了，再用同樣的方法，為其相鄰的部份塗上顏色。

要用疊色畫上動物的毛皮的紋路，也要等底下那層乾了才可以畫上去。*細看可以看到細小的顏料顆粒，好像沉澱般地卡在紙張的凹紋裡。

 技法不用太花俏，魔鬼就在細節處！這種畫法還可以讓作品呈現一種淡淡的色彩氛圍，也不用再苦惱於配色了！

＊

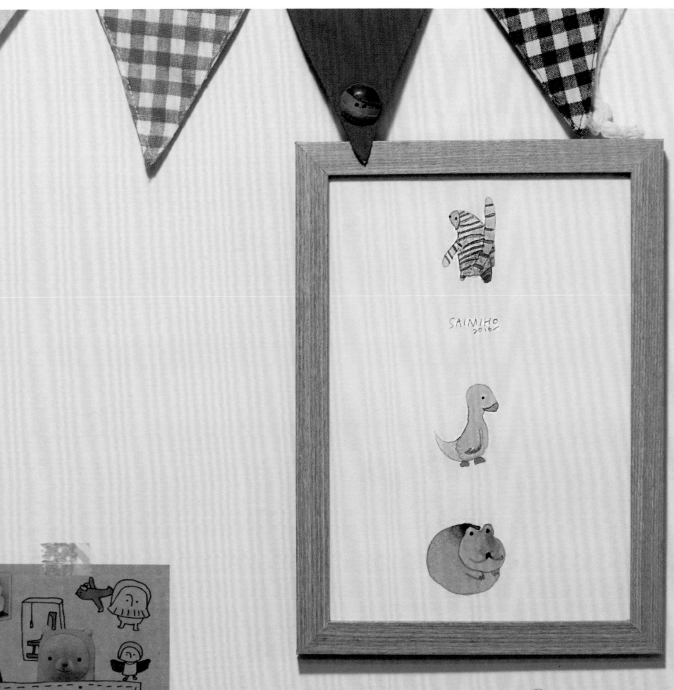

SAIMIHO
2016/

為完成作品裱上相框，簡
單插畫會變得更可愛！

# PROJECT 07

## 紙上調色之統一色調

配色用色不用再苦惱

 **Tool**

耐水的紙張或是畫布、排筆、壓克力顏料、水彩,搭配複合媒材,如油蠟筆、牛奶筆等等。

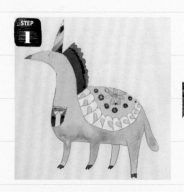

STEP 1

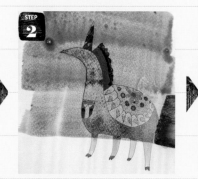

STEP 2

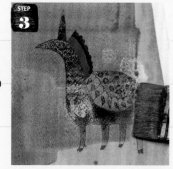

STEP 3

準備一張不滿意的壓克力顏料作品。

用排筆刷上一層單色。＊使用水彩或壓克力顏料皆可,只要有加水稀釋,會發現即使是使用覆蓋性佳的壓克力顏色,底圖還是可以透出來,不用擔心底圖會完全看不見,請大膽下筆吧!

用吹風機吹乾或放置待乾後,可以局部或全部重覆刷色或用吸水布按壓,為作品增加豐富的明暗和層次。

＊還有,用不同的畫筆來上色,會發現不管是排筆、平塗筆、水彩筆⋯⋯,同樣的顏料下紙張吃色的效果都不太一樣喔!

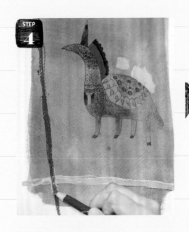

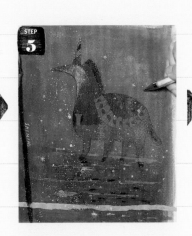

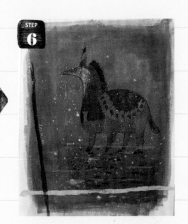

乾燥後用油蠟筆畫上一些對比性強的顏色，增加和底圖呼應的張力。

再依畫面感覺加上一些連結的層次。*例如以沾有白色壓克力顏料的畫筆往畫紙敲打另一支畫筆，讓顏料潑灑，等顏料乾了之後再用牛奶筆簽名和畫上一些小細節。

本來不滿意的作品就此重生囉。

這樣的手法讓人在前半段畫畫的時候可以放心的大膽用色，後半段再來處理色調的問題。若還是不滿意的話，還是能再重覆覆蓋或增加新的構圖，可以和別的畫法相互應用！

# PROJECT 08

## 紙上調色之手指並用

重返童年發現新自己

**Tool**

使用厚度夠耐摩擦的紙張、紙箱瓦楞紙、牛皮紙或畫布皆可。主要使用壓克力顏料,建議搭配使用多種複合工具,如鉛筆、蠟筆等,也可以加入拼貼。

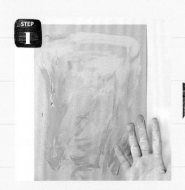

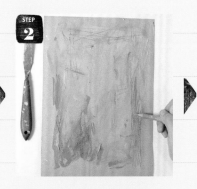

**STEP 1**
把顏料直接擠在紙上,隨意用手抹開、按壓,直接在紙張上調色,會發現用手指把顏料推開和用畫筆完全不一樣!

**STEP 2**
中間去洗洗手,趁顏料未乾的時候可以用鉛筆、刮刀或尺刮出線條,也可以等顏料乾了之後再用蠟筆或其他工具隨意作畫。

**STEP 3**
憑感覺重覆step1和step2,中間用畫筆也沒關係,畫壞也可以再覆蓋塗抹,製造交錯的層次和材質感。

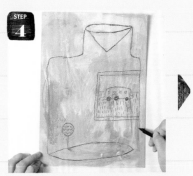

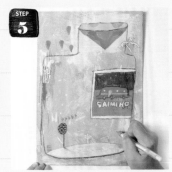

當隨意塗抹到一個程度時，就可以開始畫些「具象」的物體或線條。*在上過顏料的地方使用鉛筆，橡皮擦是很難擦掉的，不滿意的話請再塗抹或覆蓋上顏料即可。

注意畫面的平衡和節奏，瑣碎的色塊太多的話就加入一些較大的色塊或留白。可以用細筆增加些細節，或用拼貼增加設計感。

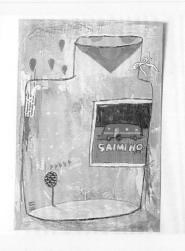

訓練自己憑感覺畫畫的敏銳度，若畫到一半覺得卡住了可以暫時休息一下，甚至隔很久再畫也沒有關係，感覺對了，你就會知道作品完成了！

🐱 隨意的畫法有時候反而是最難的！但是只要提醒自己不要害怕，反正畫壞了可以再覆蓋過去，不敢放手畫的話就永遠不會得到畫下這一筆的經驗值喔！

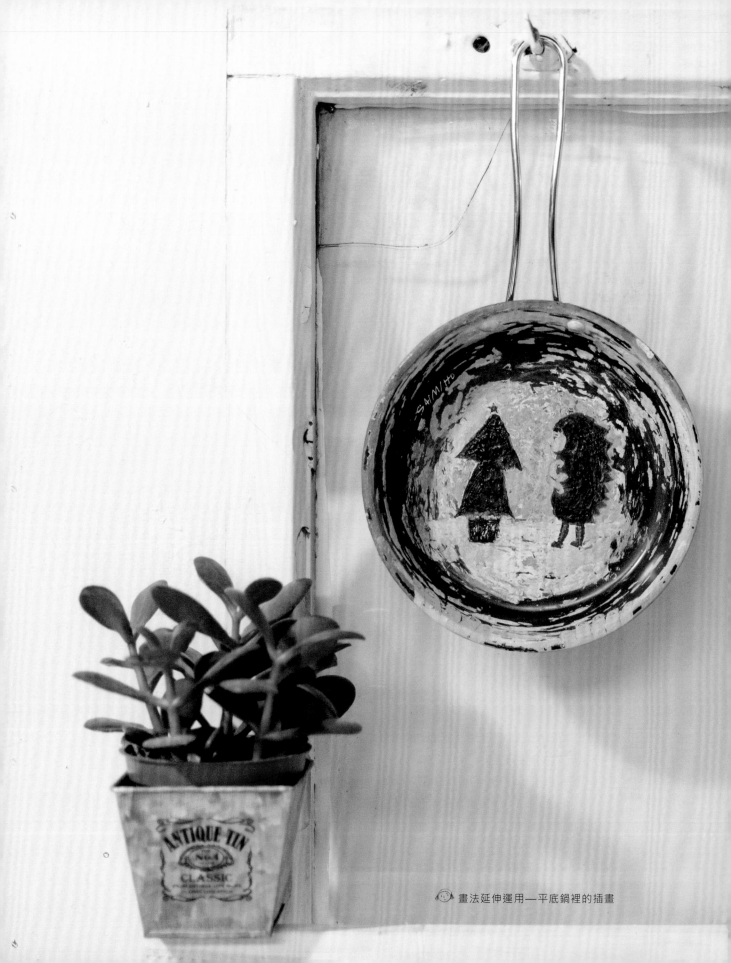

畫法延伸運用──平底鍋裡的插畫

# PROJECT 09

# 紙上調色之紙上溶色

## 油畫風好好玩

使用畫布或厚度夠、耐摩擦的紙張,以及壓克力顏料。

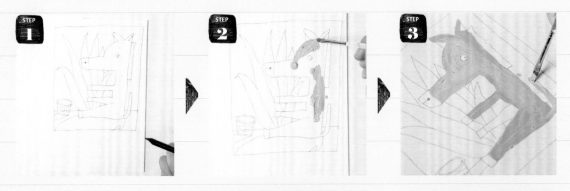

**STEP 1**

畫好草稿。

**STEP 2**

直接在紙張上要著色的色塊裡,擠上份量足夠且有點厚重感的兩色顏料,用畫筆塗抹延展。

**STEP 3**

用畫筆推開顏料著色時,會發現兩個顏色的顏料在紙上形成了溶色的效果。

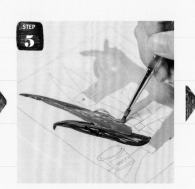

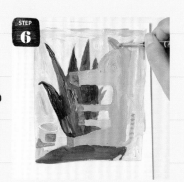

其他的色塊也是用同樣的方法上色,只是有時可以不限於用兩色混色,三色也可以喔!

愈多顏色相溶時變化就愈豐富。還有推動顏料時適時保留部份厚重的顏料,也可以讓作品有立體堆疊的肌理!

因為顏料很厚,筆尖變得很難把邊界塗得銳利。別擔心!因為壓克力顏料的覆蓋力很好,可以等到塗底色時再修飾主體的邊界。*等底下那層顏料完全乾燥了之後,再塗上的壓克力顏料才會發揮最強的覆蓋力!

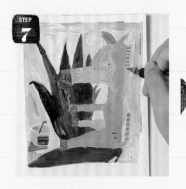

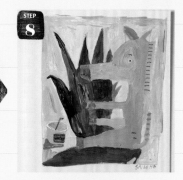

用同樣的方法塗上所有的顏色,等顏料都乾燥了之後,用細簽字筆畫上一些小細節。

仿油畫風的插畫作品就完成囉!

🐱 這是美保還在日本時買的,已經被弄得髒髒的70ml大容量壓克力顏料。此畫法顏料的用量較大,建議可以選擇幾個常用色,購買大容量的壓克力顏料才會比較經濟!

# 反覆水洗

洗出斑駁復古風

 **Tool**

使用畫布或厚度夠耐摩擦的紙張，大排筆、鉛筆、油蠟筆、壓克力顏料。

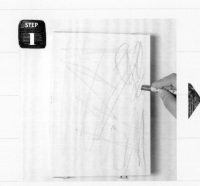

用油蠟筆隨意畫出線條。

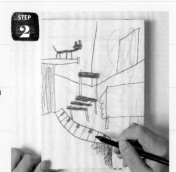

用硬芯和軟芯的鉛筆（如 HB＋3B鉛筆）畫上一些簡單的素描筆觸、物體明暗或裝飾線條。

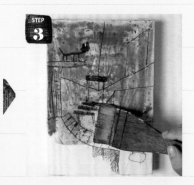

用沾濕的排筆沾藍色（或可自選其他顏色），為整幅畫作刷上顏色。

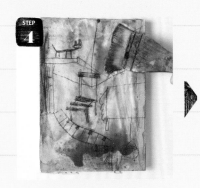

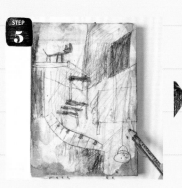

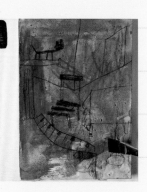

用吹風機或放置至半乾時,用排筆沾清水刷洗畫作,會發現有些軟芯鉛筆的炭粉和未乾的壓克力顏料被洗掉了,以及油蠟筆因為油水不溶形成了排水效果,這些都是我們要的層次。

一層乾了之後以再用鉛筆補強部份輪廓,也可以再加上一些油蠟筆的線條或色塊。

重覆step4-5的上色、水洗和補充輪廓的過程3-4次。

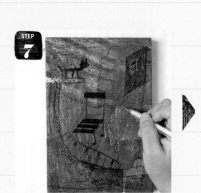

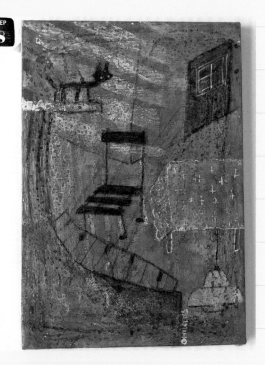

完全乾燥時再補強一些細節。

一張別具風味的作品就完成囉。

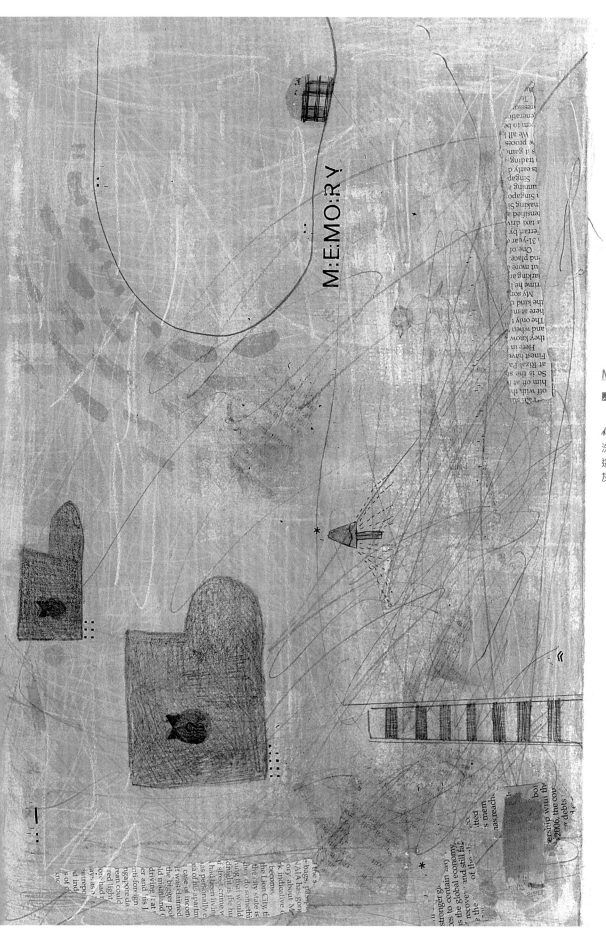

## MEMORY 2012

**壓克力等複合媒材**

這是用水洗法畫的舊作，這裡主色使用灰色。

episode
1 2 3 ④

應用　太有成就感了！

繪畫像是面雙向鏡，
倘若創作的過程是快樂的，鏡中人們也會欣賞到那份美妙；
若是經歷過百轉千迴，那麼人們總是會情不自禁地跌入畫裡的故事……

因此，儘管是小小的日常，讓畫畫出現在生活裡多一點吧！

超簡單插畫手作

x3

try it!

插畫和手作從來就是好朋友！
這裡介紹的手作主要還是以插
畫表現為主，因此做法步驟都
很簡單，材料和工具也都不難入
手，但是成就感卻沒打折喔！

## 動手前的 *Check List*

- [ ] 建議瀏覽一遍完整的步驟，加以理解之後再開始手作

- [ ] 安全第一，請小心使用剪刀和刀片（尤其小朋友）

- [ ] 歡迎舉一反三，創作更多獨特的風格手作

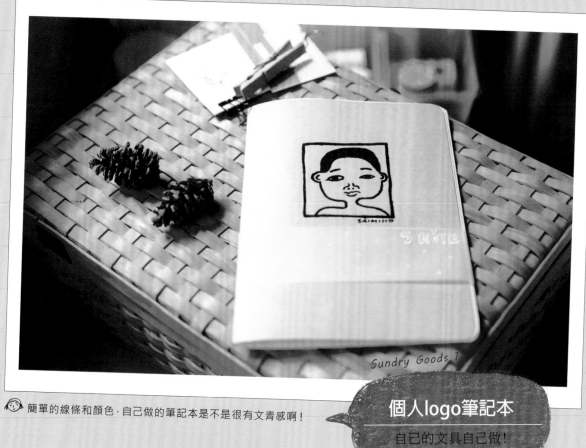

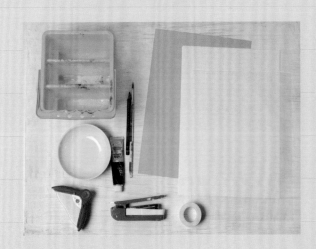

簡單的線條和顏色，自己做的筆記本是不是很有文青感啊！

個人logo筆記本

自己的文具自己做！

## Tool

A4影印紙 . . . . . . . . . . . . . . . . . . 10張

可轉頭訂書機 . . . . . . . . . . . . . . . . 1個

A4厚牛皮紙(180磅) . . . . . . . . . . 1張

描圖紙 . . . . . . . . . . . . . . . . . . . . . 1張

圓角切 . . . . . . . . . . . . . . . . . . . . 1個

黑色壓克力顏料 . . . . . . . . . . . . . 1條

鉛筆、畫筆、水桶、紙膠帶等工具

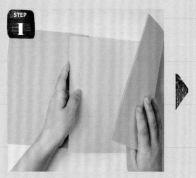

**STEP 1**

將牛皮紙和10張A4影印紙對折待用。

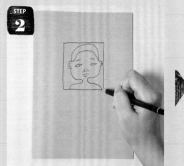

**STEP 2**

用鉛筆在牛皮紙上畫好線稿（也可以使用p63的草稿轉印法轉印線稿）。

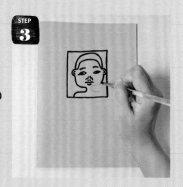

**STEP 3**

使用p67的點點成線法慢慢描繪線稿圖樣，完成後待乾備用。

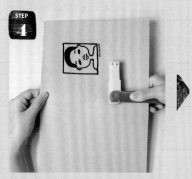

**STEP 4**

將對折好的牛皮紙封面和影印紙們對好，90度轉動訂書機頭對準中間折線訂下。

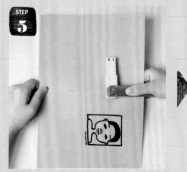

**STEP 5**

轉180度，再訂一次。

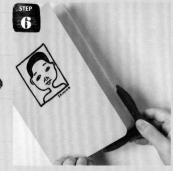

**STEP 6**

用圓角切修飾好邊角即完成。請小心因為紙張太厚圓角切會壓不下去或切得斷斷續續的，因此雖然比較花時間，還是請一次裁切2-3張紙就好。

● **特殊工具哪裡買？**

可轉頭訂書機大創買得到，厚牛皮紙和圓角切一般美術社也有賣喔。

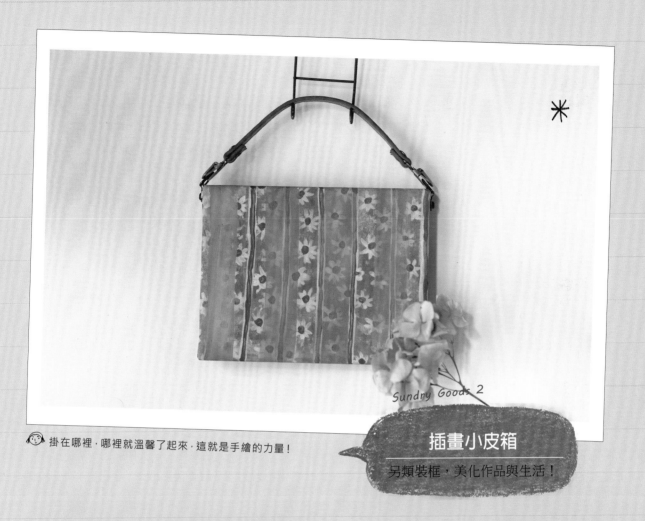

Sundry Goods 2

掛在哪裡，哪裡就溫馨了起來，這就是手繪的力量！

## 插畫小皮箱

另類裝框，美化作品與生活！

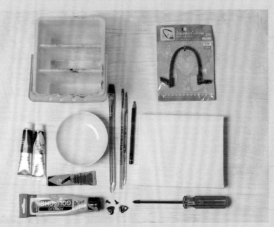

### Tool

F0小畫布 . . . . . . . . . . . . . . . . . .1塊

勾具 . . . . . . . . . . . . . . . . . . . . . .2個

皮革吊把 . . . . . . . . . . . . . . . . . .1組

螺絲起子 . . . . . . . . . . . . . . . . . .1把

壓克力顏料、畫筆、水桶等畫畫工具

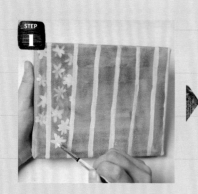

STEP 1

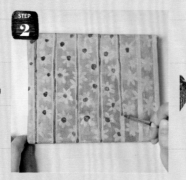

STEP 2

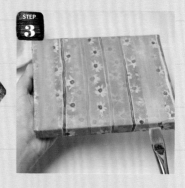

STEP 3

為小畫布畫上一層咖啡色底色，待乾後再用淺黃色畫上花紋。*記得畫布側面也都要畫滿喔。

用排筆沾水稀釋，整體刷上一層黃色，待快乾時用吸水布輕輕按壓至乾。*這樣才會有深深淺淺的仿老布效果。接著再用底色的咖啡色顏料，畫上花芯和條紋。

最後刷上淡藍色條紋，手繪的復古花紋就畫好囉!

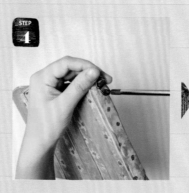

STEP 4

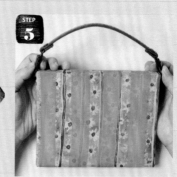

STEP 5

● 特殊工具哪裡買？
皮革吊把大創有賣，或者手作材料行也買得到。勾具則在美術社或裱框店有賣，只是因為太小可能沒有陳設出來，只要開口問一下老闆就好囉。

待畫布乾燥後，在側面兩邊的頂端，用螺絲起子各鎖一個小勾具。

掛上皮革吊把就完成了，快將它掛在房間的某處吧。

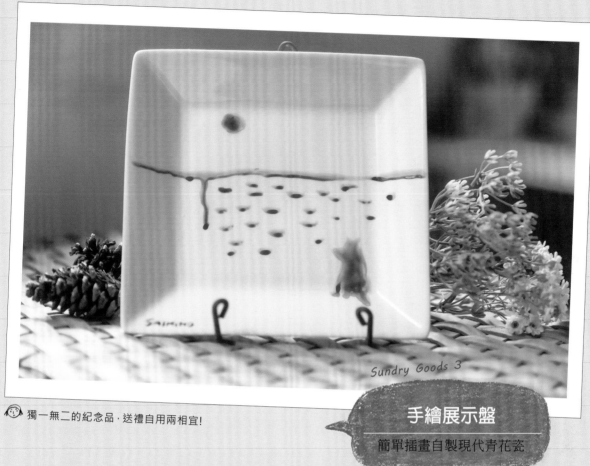

Sundry Goods 3

 獨一無二的紀念品,送禮自用兩相宜!

## 手繪展示盤
簡單插畫自製現代青花瓷

✳

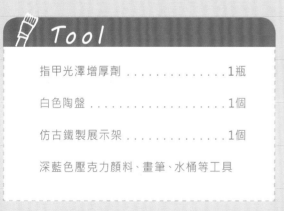

### Tool

指甲光澤增厚劑 . . . . . . . . . . . . . 1瓶

白色陶盤 . . . . . . . . . . . . . . . . . . 1個

仿古鐵製展示架 . . . . . . . . . . . . . 1個

深藍色壓克力顏料、畫筆、水桶等工具

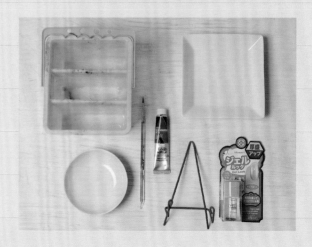

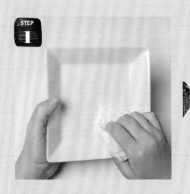

**STEP 1**

把陶盤擦乾淨、確保表面乾燥。

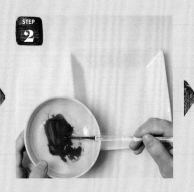

**STEP 2**

調製壓克力顏料的濃度，要帶點水份的感覺，接下來畫起來顏色才會有濃淡變化。

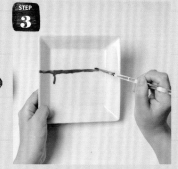

**STEP 3**

稍微想一下構圖，就可以直接畫上去囉！*把陶盤直立的話，要注意顏料會很容易往下流！不過故意把它當成效果的話那就另當別論囉！

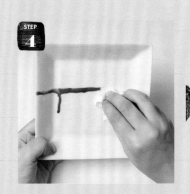

**STEP 4**

畫錯了，或是不喜歡的部份都可以趁著水份未乾時，或者用沾水的衛生紙擦掉。

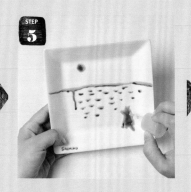

**STEP 5**

畫好插畫，等乾了之後，在有顏色處塗上指甲光澤增厚劑。*指甲光澤增厚劑可以保護顏料，增加光澤和厚度，製造類似「釉料上光」的效果。

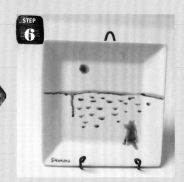

**STEP 6**

放上展示座就完成了！*注意完成品只能展示用，不能拿來裝食物使用喔！

●<u>特殊工具哪裡買？</u>

指甲光澤增厚劑、白色陶盤、鐵製仿古展示座都在大創或3 color買得到！

# 美保的
# 私房畫畫學習帳

作者　　　　蔡美保
主編　　　　蔡曉玲
行銷企畫　　李雙如
美術設計　　蔡美保
攝影　　　　太陽的情書影像 LLFTS Photography

發行人　　　王榮文
出版發行　　遠流出版事業股份有限公司
地址　　　　臺北市南昌路 2 段 81 號 6 樓
客服電話　　02-2392-6899
傳真　　　　02-2392-6658
郵撥　　　　0189456-1
著作權顧問　蕭雄淋律師

2016 年 8 月 1 日　初版一刷
定價　新台幣 320 元（如有缺頁或破損，請寄回更換）
有著作權・侵害必究　Printed in Taiwan
ISBN 978-957-32-7863-4
遠流博識網　http://www.ylib.com
E-mail: ylib@ylib.com

國家圖書館出版品預行編目 (CIP) 資料

美保的私房畫畫學習帳 / 蔡美保作 . -- 初版 . -- 臺北市：

遠流 , 2016.08

　　面；　公分

ISBN 978-957-32-7863-4( 平裝 )

1. 插畫 2. 繪畫技法

947.45　　　　　　　　　　　　　105012090

# 利百代®

**36 FARBSTIFTE**
**36 COLOURED PENCILS**
**CRAYONS DE COULEURS**

## 隨行創作、塗鴉繪圖
## 最佳繪畫工具 抗菌

**CC-936**
特選 美國香杉 精製
原木色鉛筆 36色

3.0 mm
7.4 mm

**CB-8800**
特選 美國香杉 精製
專家用繪圖鉛筆
H.2H.HB.B~9B

2.0~3.0 mm
7.7 mm

**CC-859ZM**
汽船水溶性色鉛筆 36色

3.0 mm
7.7 mm

**LIBERTY** 利百代®
www.liberty.com.tw

總代理 利百代國際實業股份有限公司
台北市中山北路二段45巷21之1號
TEL: (02) 2531-8383 (代表號) FAX: (02) 2543-3215

免費客服 0800-568-888
（上班日上午9：00～下午5：00專人服務）
或是 service@liberty.com.tw

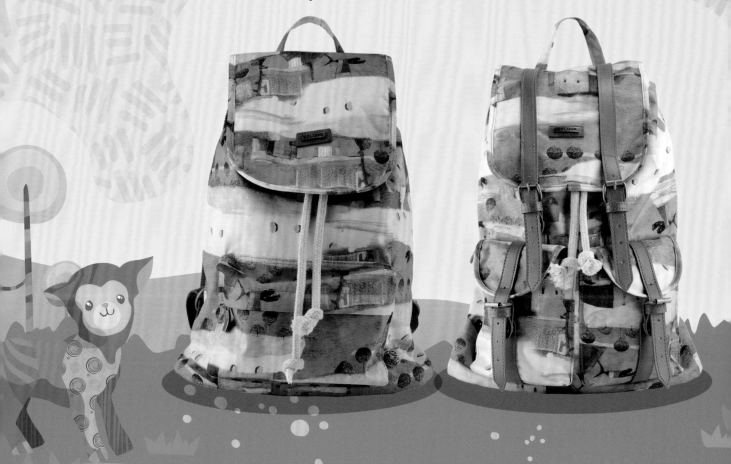

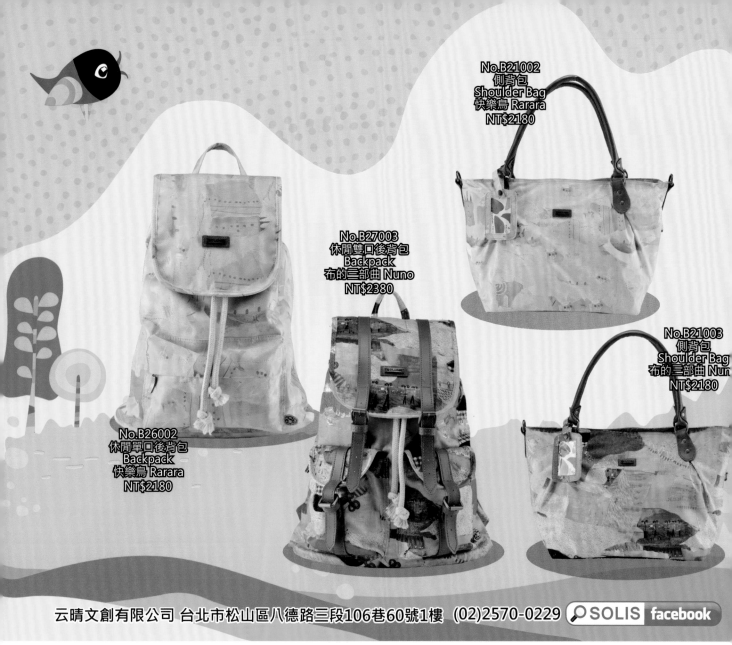

No.B21002
側背包
Shoulder Bag
快樂鳥 Rarara
NT$2180

No.B27003
休閒雙口後背包
Backpack
布的三部曲 Nuno
NT$2380

No.B21003
側背包
Shoulder Bag
布的三部曲 Nun
NT$2180

No.B26002
休閒單口後背包
Backpack
快樂鳥 Rarara
NT$2180

云晴文創有限公司 台北市松山區八德路三段106巷60號1樓　(02)2570-0229　🔍 SOLIS facebook

填寫回函並剪下寄至「台北市南昌路二段81號4樓 遠流出版三部 收」，就有機會抽中由SOLIS提供的限量贈品。
即日起至2016 年10月1日前（郵戳為憑），2016年10月6日於FB「閱讀再進化」公布得獎名單！
SAIMIHO聯名系列包包／市價2180元／ 名額 3名

＊中獎人需於指定時間內攜帶身分證親赴本公司填寫
　收據後領取贈品，公布得獎名單1個月內未親領者或
　未回覆本公司通知者視同放棄贈品，由其他參與抽
　獎讀者替補。

＊贈品顏色以實物為準且款式無法指定。

＊本活動贈品不得要求變換現金或是轉換其他贈品，
　亦不得轉讓給他人。

-----------------------------✂------- 請沿虛線剪下 -------✂-----------------------------------

姓名：＿＿＿＿＿＿＿＿＿＿＿＿＿ 先生/小姐

連絡手機：＿＿＿＿＿＿＿＿＿＿＿＿＿＿＿＿＿＿＿＿＿＿

電子郵件：＿＿＿＿＿＿＿＿＿＿＿＿＿＿＿＿＿＿＿＿＿＿

聯絡地址：＿＿＿＿＿＿＿＿＿＿＿＿＿＿＿＿＿＿＿＿＿＿

（如有資料不全，視為放棄抽獎資格）